荣宝斋珍藏

绘画题跋

清代（一）

RONGBAOZHAI
ZHENCANG HUIHUA TIBA QINGDAI YI

荣宝斋出版社 北京

序

　　明末清初，山水画流派纷呈，支派因此也很多，大多是吴派的支流，其中以董其昌一派势力最大。其代表画家就是王时敏、王鉴、王翚、王原祁和吴历。他们极力倡导董巨、元四家、董其昌的绘画理念、绘画精神、绘画法格。另一重要画派就是明代遗民的绘画。这些遗民心有亡国之痛，发之于绘画，不守前人规范，反独具新意，大有可观。龚贤之淳厚、陈洪绶之古拙，都是其中的佼佼者。尤以八大、石涛、髡残、弘仁等遁迹空门的四位画家的作品影响最大，为后世所重。

　　康、雍、乾年间，是清代社会安定繁荣时期，绘画上也呈现隆兴景象，北京、扬州成为绘画两大中心。他们继承了前人传统，并将书法、篆刻等艺术表现形式融于绘画，以遒劲酣畅的笔力、淋漓浓郁的墨气、鲜艳强烈的色彩以及书法金石的布局，创造出气魄宏大、豪迈不羁的绘画艺术形象，兼之诗书画的有机结合，为文人画开拓了新的天地。

　　荣宝斋珍藏绘画题跋清代卷一、卷二，收录了清代不同时期作品160余件，包括"四王""四僧"、龚贤、陈洪绶等代表性书画家的经典作品。所谓绘画题跋，一般多指题画诗，亦即于画中题诗，但也有论画、杂记诸类。画面诗书画三者合为一体，这是中国独有的绘画表现形式，显示了文人全面功力的绘画形式。诗书画精者才称得上文人之本色。题画诗可令诗书画相互辉映、渗透、互补，从而达到诗画融通的绝妙境界。

　　中国绘画，在历史的长河中，已然形成诗境之画，即所谓"画中有诗"。中国画如无诗意，常被视为匠画。也就是说，中国画已非纯粹绘画，它必须有诗之境界，才为人认可。所以，更有"无诗不能成画、无画不能为诗"的说法。如此，中国画多可视为诗境之视觉诠释。而题画诗则有助于绘画诗境的进一步解读，正所谓"诗中有画"。

　　荣宝斋珍藏绘画题跋系列丛书的出版，希望可以帮助大家认识书画创作的共同性规律，从前人的画跋中获取可贵的创作方法和经验，了解历代书画作品的创作、真伪、收藏等多方面的综合知识。此套丛书的出版，为广大读者开辟了一条学习与鉴赏的途径。

　　扬州画派、海派因独立成册，故未收录在此卷中。

<div style="text-align: right">

唐　辉

2018年8月

</div>

目录

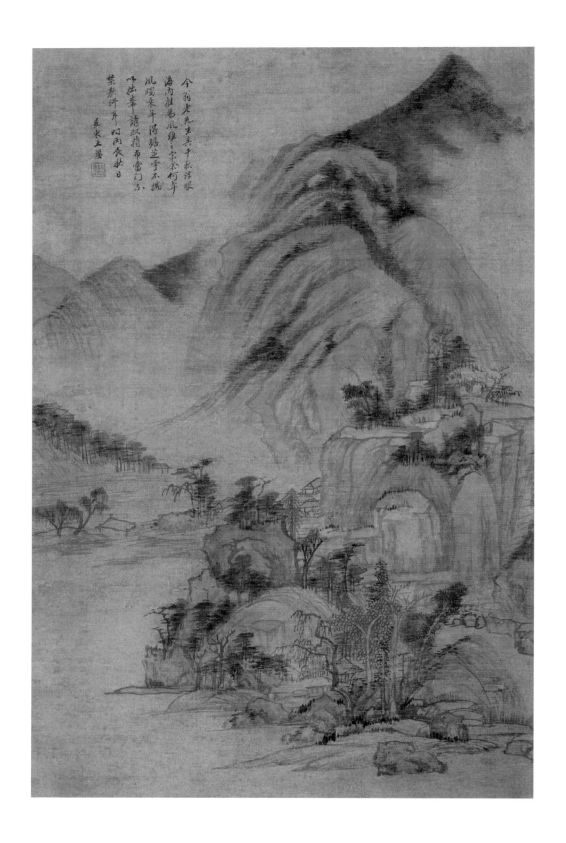

仿大痴山水图 ┃ 60cm×38.5cm

题跋释文：

今翁老先生具千秋法眼，海内推为风雅之宗。余何幸风烛衰年得瞻芝宇，不揣以
拙笔请政，持布雷门，不禁颜汗耳。时丙辰秋日，娄东王鑑。

令翁老先生具千秋詩眼
海內推為風雅之宗余何年
風燭衰年得瞻芝宇不揣
以拙筆請政持布雷門於
禁縶祈年時丙辰秋日
姜東王鑑

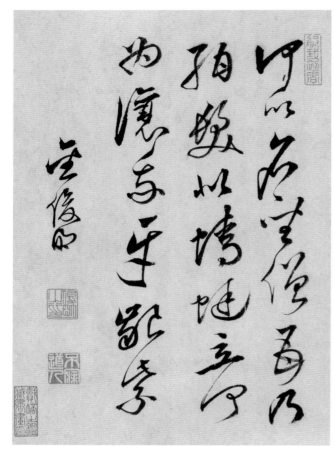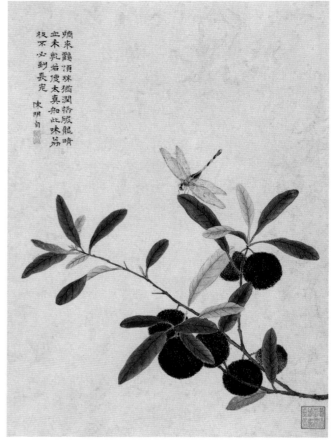

《花卉诗画合璧册》二十开之一、二｜28.8cm×20.3cm×2

题跋释文：

之一　摘来鹤顶珠犹润，抓破龙睛血未干。若使太真知此味，荔枝不必到长安。陈明自。

之二　何以名望僧，每乃绀发似。蜻蜓立何为，让我牙龈紫。金俊明。

摘來驪頂珠猶潤拾破龍睛
血未乾若使太真知此味荔
枝不必到長安　陳明自

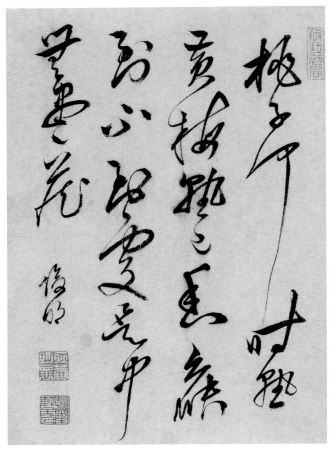
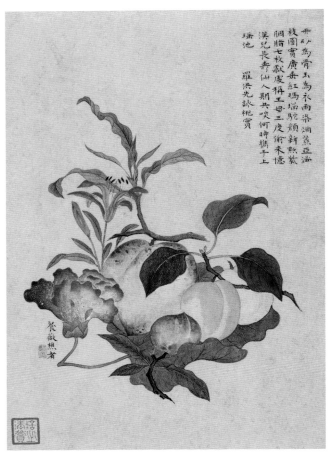

《花卉诗画合璧册》二十开之三、四 | 28.8cm×20.3cm×2

题跋释文：

之三　丹砂为骨玉为衣，雨染烟蒸亚满枝。圆实广垂红玛瑙，驼颜新点紫胭脂。七枚献处称

王母，三度偷来忆汉儿。长寿仙人期共啖，何时携手上瑶池。罗洪先咏桃实。 餐薇樵者。

之四　桃子何时熟，黄梅熟已香。候到不到处，是中无尽藏。俊明。

冰為骨玉為衣雨染煙蒸亞湔

枚圓實廣乘紅瑪瑙馬顏新點鬆

胭脂七枚戲慶稱王母三度偷来憶

漢兒長壽仙人期共咲何時攜手上

瑤池

羅洪先詠桃實

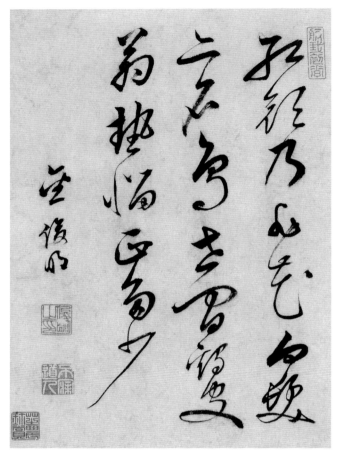
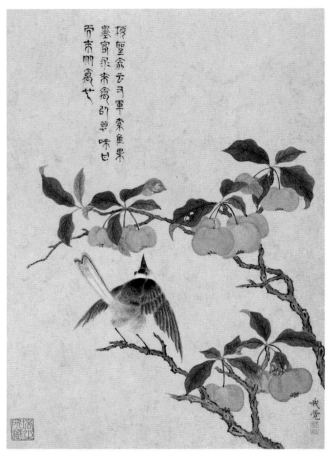

《花卉诗画合璧册》二十开之五、六｜28.8cm×20.3cm×2

题跋释文：

之五　梅圣俞云：右军索佳（佳）果，墨客求来禽，以其味甘而来众禽也。我觉。

之六　红颜乃非花，白发亦不乌。老闲鹤叟翁，热恼正多少。金俊明。

橫聖龠云彐軍棗隹果
墨寄氼來龠勺草味凵
帀來州龠屯

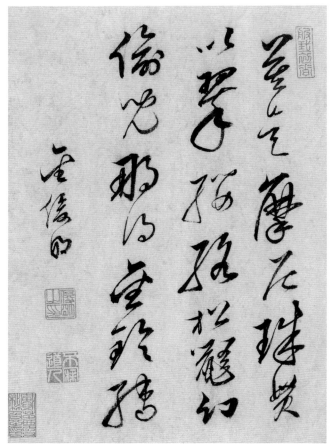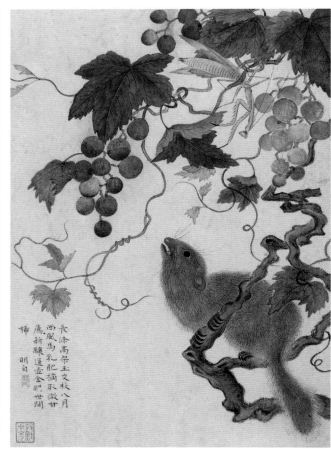

《花卉诗画合璧册》二十开之七、八 | 28.8cm×20.3cm×2

题跋释文：

之七　长条高架玉交枝，八月西风马乳肥。摘取微甘荐新酿，莲壶金醴世间稀。明自。

之八　莫是摩尼珠，贯以翠缨络。松鼯幻偷儿，那得金铃缚。金俊明。

長條高架玉支枝八月
西風馬乳肥摘取微甘
薦．新釀蓬壺金醴世間
稀

明自 　□

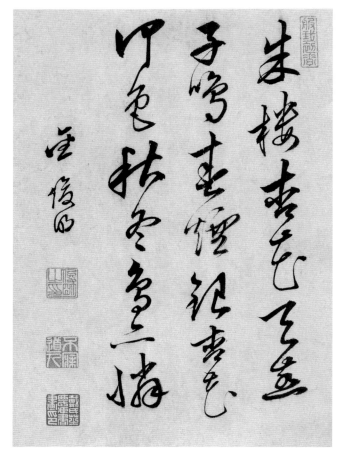
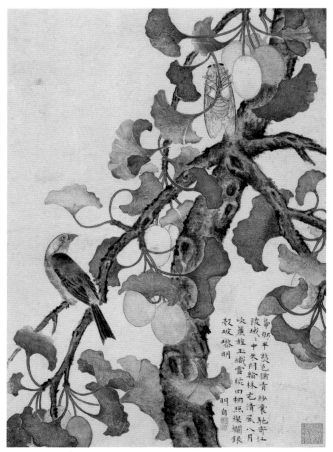

《花卉诗画合璧册》二十开之九、十 | 28.8cm×20.3cm×2

题跋释文：

之九　鸭脚半熟色犹青，纱囊驰寄江陵城。城中朱门翰林宅，清风八月吹帘旌。玉纤雪腕日相
照，灿烂银壳玻璃明。明自。

之十　朱楼杏花天，燕子鸣春烟。银青花何色，秋冬鸟亦怜。金俊明。

鼻脚半熟色猶青紗囊馳寄江
陵城三中朱門翰林宅清風八月
吹簾旌玉纖雪腕日相照燦爛銀
殼玻瓈明

明月自

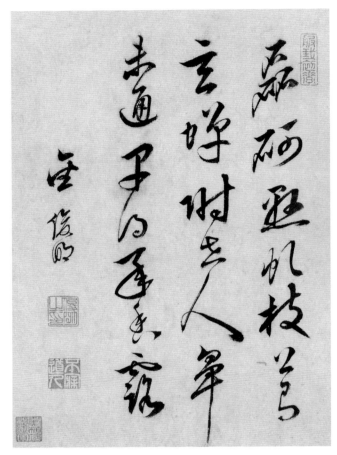
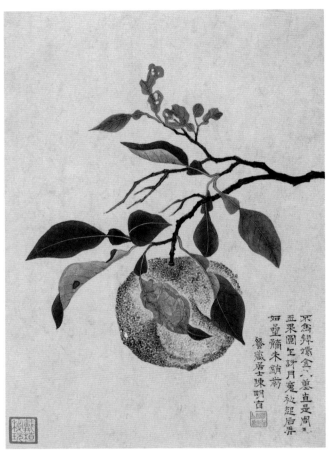

《花卉诗画合璧册》二十开之十一、十二 | 28.8cm×20.3cm×2

题跋释文：

之十一　不为韩嫣金九重，直是周王玉果圆。乍讶月魂初起后，弄如星髓未销前。餐薇居士陈明自。

之十二　磊砢点虬枝，上马玄蝉附。世人晕未通，早得承香露。金俊明。

不爲辨媸盒六塵直是周
盃果圓上許月寬衣起后关
如皇髓未銷前
餐巖居士陳明肯

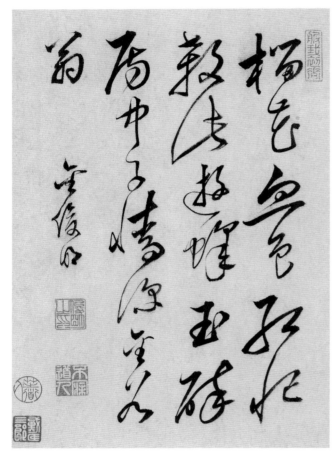

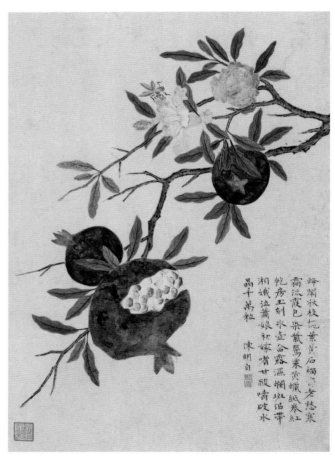

《花卉诗画合璧册》二十开之十三、十四 | 28.8cm×20.3cm×2

题跋释文：

之十三　蜂闹秋枝槐叶黄，石榴□老愁寒霜。流霞包染紫莺（罂）栗，黄蜡纸卷红匏房。玉刻冰壶合露
湿，斓斑侣带湘娥泣。萧娘初嫁嗜甘酸，嚼破水晶千万粒。陈明自。

之十四　榴花血色红，忙杀此游蜂。玉醉房中子，情深金谷翁。金俊明。

蜂開秋枝蕊葉黃石榴不老愁寒

霜流霞包染紫鴛粟黃蠟紙卷紅

匏房玉刻冰壺含露濕爛斑倡帶

湘娥泣蕭娘初嫁嗜甘酸嚼破水

晶千萬粒　陳明自 [印]

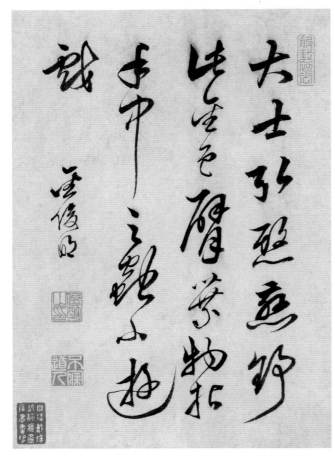
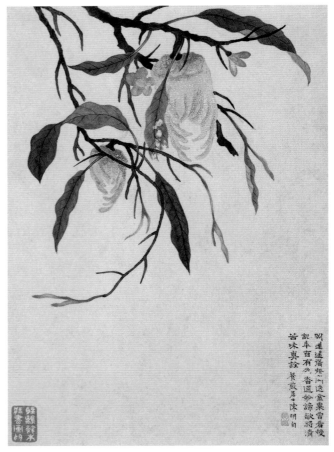

《花卉诗画合璧册》二十开之十七、十八 | 28.8cm×20.3cm×2

题跋释文：

之十七　岳莲遥耸排空迹，金粟曾看授记年。自有色香通妙谛，欲将清苦味真诠。餐薇居士陈明自。

之十八　大士弘憨慈，舒此金色臂。叶物拈手中，之虫小游戏。金俊明。

岡連遞循排六闪达金棗曾看授

郤率百有⼁杳迥妙諦欲將清

苦味真詮　餐巖居士陳明自 🔲

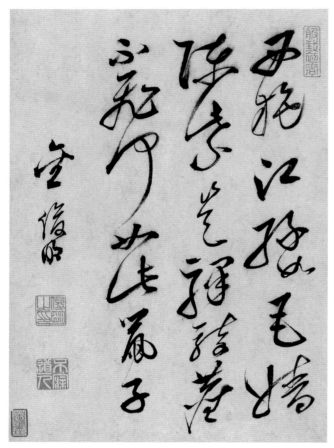
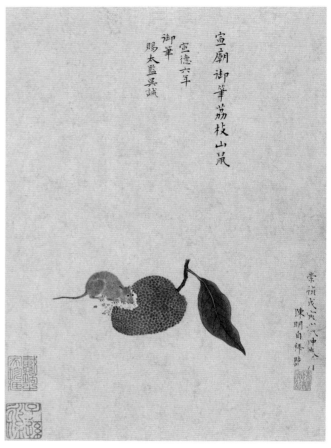

《花卉诗画合璧册》二十开之十九、二十 ｜ 28.8cm×20.3cm×2

题跋释文：

之十九　宣庙御笔荔枝山鼠。宣德六年御笔，赐太监吴诚。崇祯戊寅岁仲春月，陈明自拜临。

之二十　西施江丝如，毛嫱陈紫是。驿骑尘不飞，何如此鼠子。金俊明。

宣廟御筆荔枝山鼠

宣德六年

御筆

賜太監吳誠

崇禎戊寅六代仲秋八

陳明自謹臨

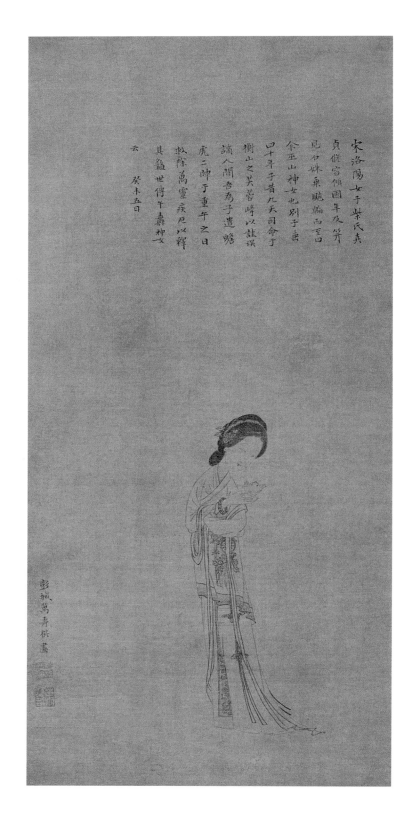

午矗神女图 | 65.5cm × 27cm

题跋释文：

宋洛阳女子柴氏真贞，修容倾国，年及笄，见石姝乘飙轮而至，曰："余巫山神女也，
别子垂四十年，子昔九天司命于衡山之芙蓉峰，以违误谪人间，吾为子遣蟾、虎二帅于
重午之日，救除万灵疾厄，以释其鳌。"世传午矗神女云。癸未五日。彭城万寿祺画。

宋洛陽女子柴氏貞

貞修容傾國年及笄

見一姝乘飈輪而至曰

余巫山神女也別子垂

四十年子昔九天司命于

衡山之芙蓉峰以註誤

謫人閒吾為子遣蟾

虎二帥于重午之日

救除萬靈疾厄以釋

其蠱世傳午轟神文

云　癸未五日

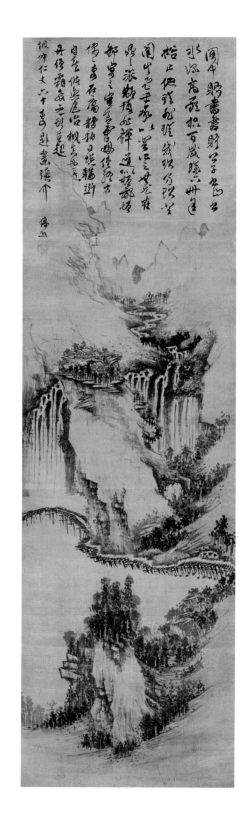

绝壁古刹图 | 185.2cm × 50.8cm

题跋释文：

阁中贮书，书贮公子。书山书水，深高厥积。百岁除六，卌年裕止。他珍非珍，我现乃现。岂闲岂飞，壬
承以癸。所之无尤，在鼎之旅。颠预非禅，道似顽邨。顽邨寓寓，寓实乃气。毋传终方，仙寿在腐。糟粕
日蜕，轮斫自无。储与扈治，枫真丹无。丹须霜教，元头贞起。枫仲仁丈六十寿题画，瑱介傅山。

圖中躬耕書畫齡字名曰

水源高致擬百歲曙六冊年

楷止但睢兆睢戌玖分眠坐

閑此乃乞壬家以富宧之世先在

眠之派勸頂此禪道以祖郭語

郭宕之實見一雲母隆理方

儒之畫存腐體粘日經輪跡

自意佳興毫冶楓之舟兒

丹經霜雪之邪更起

楓仲仁文六十壽題畫填此

傅山

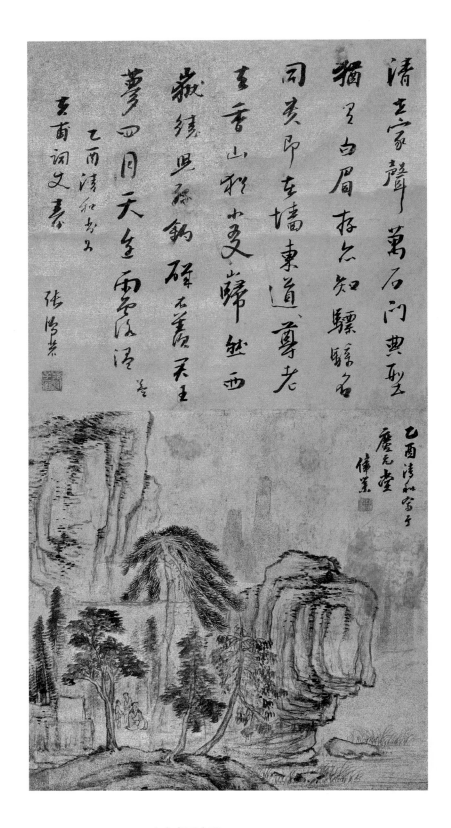

山水书画合璧 | 63cm × 32.5cm

题跋释文：

清世家声万石门，典型犹有白眉存。亦知骠骑名同贵，即在墙东道益尊。老去香山犹小友，岿然
西岳绕儿孙。钓矶不羡君王梦，四月天逢雨露温。　乙酉清和书为夫甫词丈寿。张鸿若。
乙酉清和写于庆元堂，伟业。

清士家聲萬石門典型
猶是白眉接名知驂驔名
司寇即在墻東道尊老
王香山於少文山歸然西
巖繡□磨釣磯在舊天王
夢四月天全雲屋深□
玄面詞文表

乙酉清和書□

張陰榮

乙酉清和寫于
慶元堂
偉業

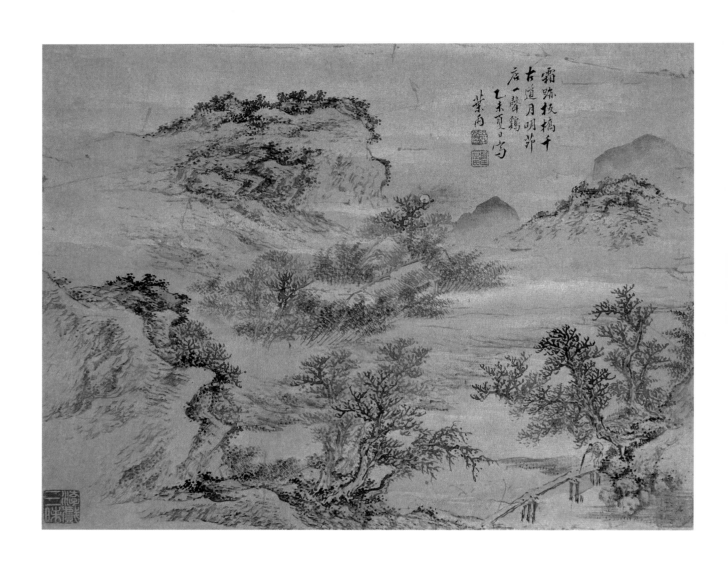

板桥霜迹图 ｜ 31.6cm×43.8cm

题跋释文：

霜迹板桥千古道，月明茆店一声鸡。乙未夏日写，叶雨。

霜蹄板橋千
古道月明茅
店一聲鷄
乙未夏日寫
紫雨

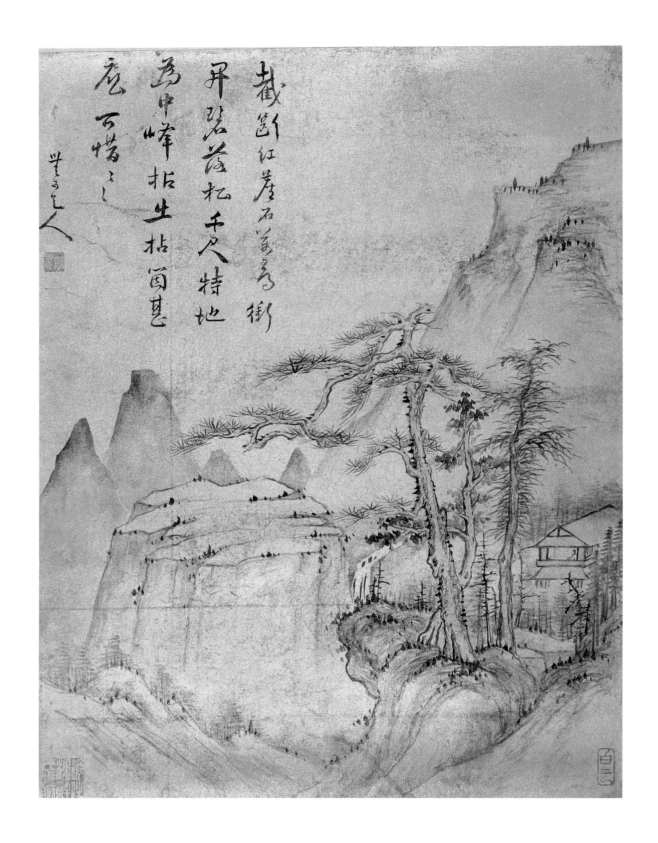

墨笔山水图 | 40.2cm × 30cm

题跋释文：

截断红尘石万寻，冲开碧落松千尺。特地为中峰拈之，拈个甚（什）么，可惜、可惜。无可道人。

截断红尘石一衡
开得岩花千尺特地
为中峰指出枯筒甚
虎可惜之

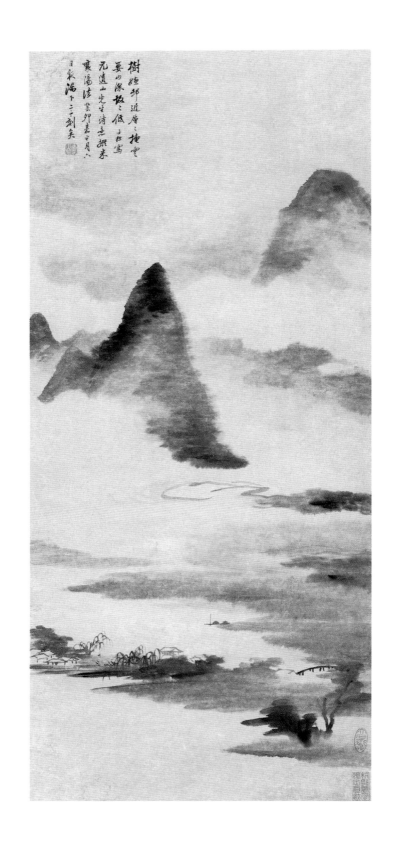

仿米襄阳法山水图 | 100cm × 43.2cm

题跋释文：

树嫌村近层层掩，云要山深故故低。士标写元遗山先生诗意，拟米襄阳法。癸卯嘉平月六日夜，漏下二十刻矣。

樹煙邨近層ﾉ掩雲

要山深坂ﾉ低 士林寫

元遺山先生詩意撫米

襄陽法於卯嘉平月六

日戲滆下二十刻矣

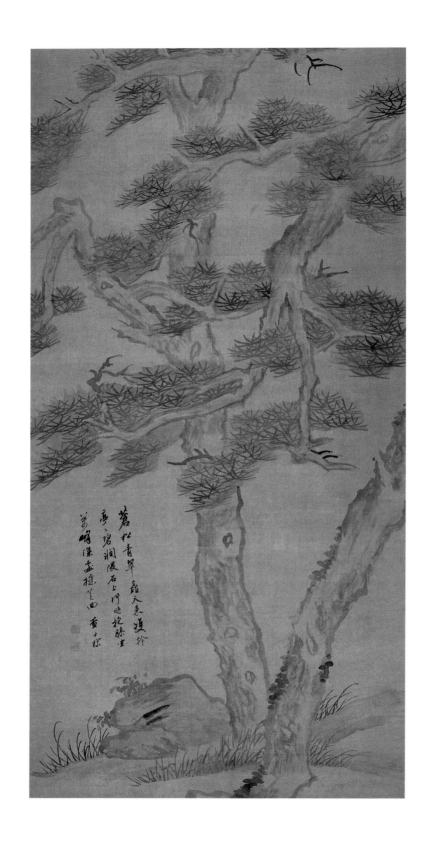

双松图 ｜ 157.5cm×76.8cm

题跋释文：

苍松青翠矗天来，双干亭亭碧涧隈。石上何时抱膝坐，万峰深处采芝回。查士标。

蒼松青翠藹天素凝幹
亭亭碧澗隈石上何時挽膝堂
芙峰漢盎撰芝田重士樑

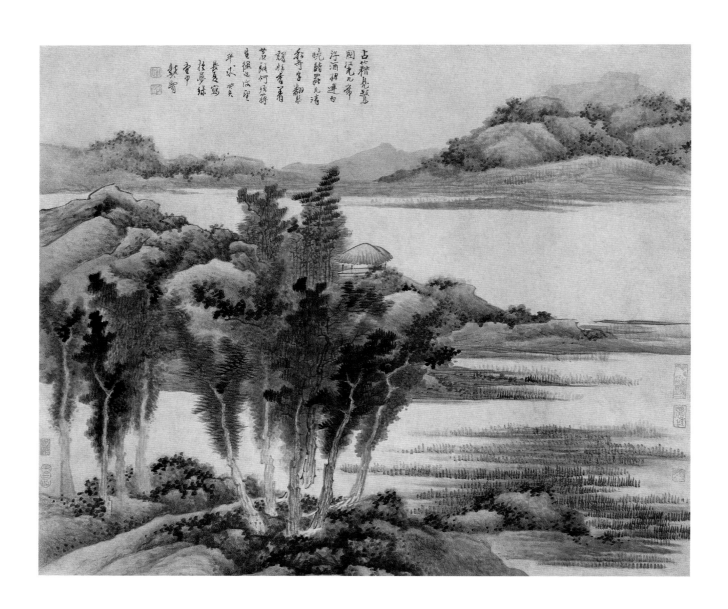

山水图 | 60.6cm × 71.8cm

题跋释文：

占籍凫鹥国，江光几席浮。酒醒逢白晓，诗罢见清秋。奇峰翻琴谱，余香着茗
瓯。何须蒋生径，也复望□求。癸亥长夏写于梦绿堂中，龚贤。

古筀耤見聲
國江光九帝
浮酒醒逢白
曉詩罷見清
移奇半觀琴
護鳩香畫
茗皿何須蔣
隹徑也須望
芊求癸丑
長夏寫
挂夢綠
雷甲
蘋霄

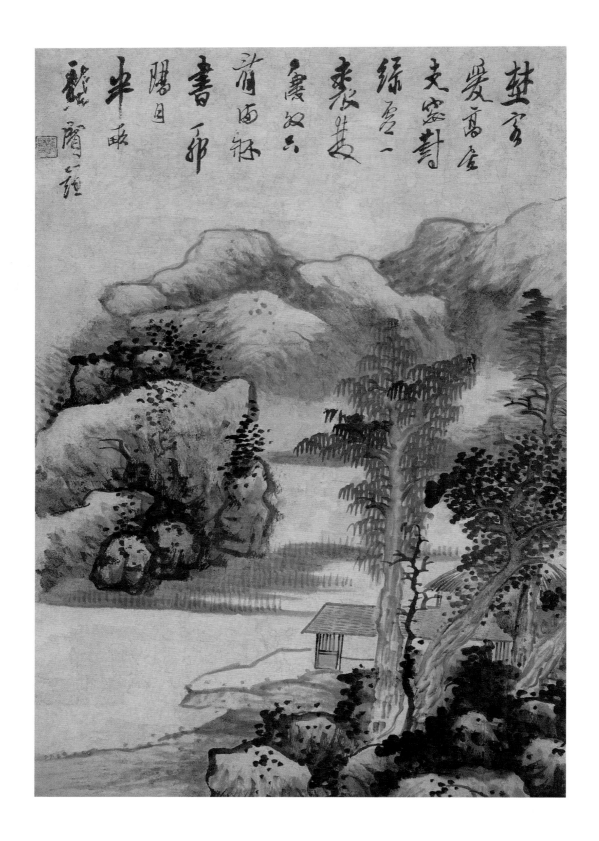

山居读书图 ｜ 74cm × 50cm

题跋释文：

野客爱高居，支窗对绿虚。一裘双楼外，只看满床书。丁卯阳月，半亩龚贤题。

楚云爱高唐
走密封
绿云一
裴共
震知六
前西林
书师
阳日
半酥
髭陪题

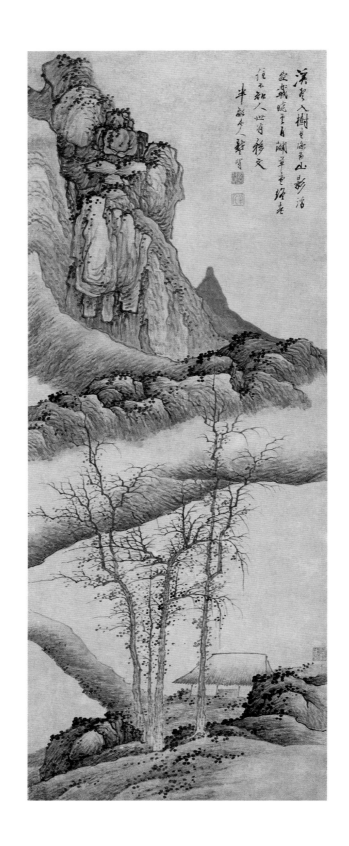

草堂终老图 ∣ 107.5cm×40.8cm

题跋释文：

溪声入树生凉雨，山影浮空载晓云。自辟草堂终老住，不知人世有移文。半亩居人龚贤。

溪声入樹色深含山影沉

空載曉雲自瀾草重縫老

縱不認人世有移文

半龕主人龔賢

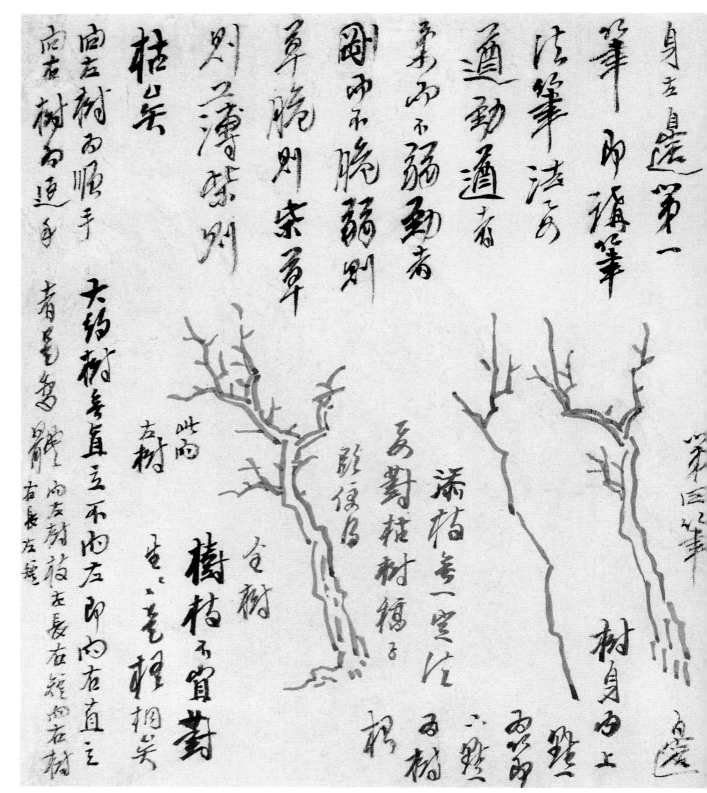

《山水课徒画稿册》二十开之一 | 25.2cm×36cm

题跋释文：

之一　起手式。画山水先学画树，画树先画树身。第一笔自上而下，上锐下立，中宜顿挫，顿挫者折处有稜（棱）角也。

一笔是画树身左边。第一笔即讲笔法，笔法要遒劲。遒者柔而不弱，劲者刚而不脆。弱则草，脆则柴，草则薄，柴则枯矣。

向左树为顺手，向右树为逆手。二笔转上即为三笔，三笔之后随手添小枝。小枝不在数内。

第四笔是画树身右边，树身内上点为节，下点为树根。添枝无一定法，要对枯树稿子临便得。全树树枝不宜对生。对生
是梧桐矣。大约树无直立，不向左即向右。直立者是变体。向左树枝左长右短，向右树右长左短。

起手式　畫山水先學畫樹再畫樹先畫枝

第一筆　自上而　身

下上題只立中　二筆　上即而三　筆

宜頓挫　三筆之偃仰向背自然　不左

者折筆等

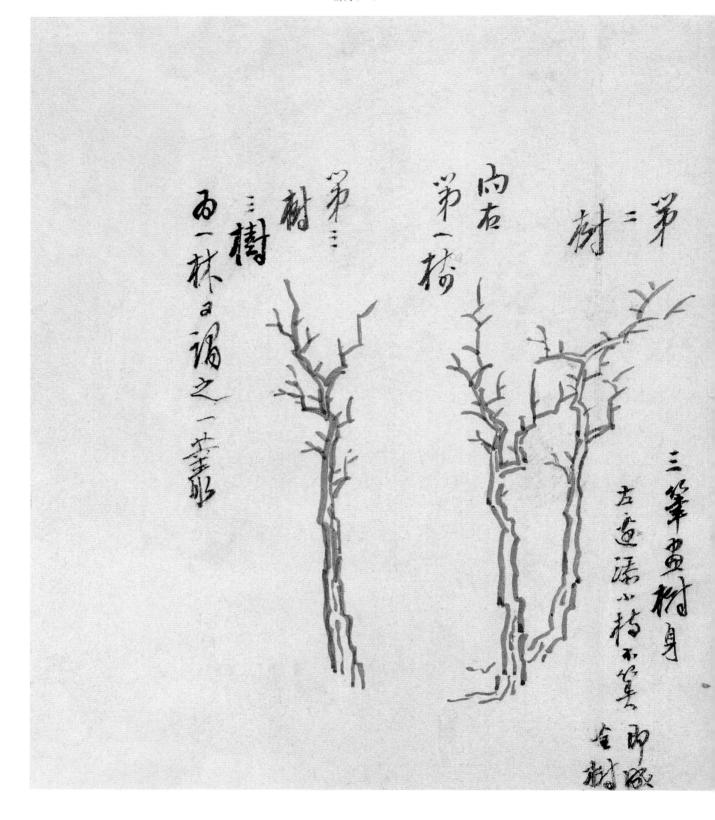

《山水课徒画稿册》二十开之二 ｜ 25.2cm×36cm

题跋释文：

之二　向右树式。向左树先身后枝，向右树先枝后身。向右树一笔，起手若此，随手添小枝不

算。二笔画树身右边。三笔画树身左边。添小枝不算，即成全树。三树为一林，又谓之一丛。

兩石樹式　兩左樹先身後枝兩右樹先枝

後身

三筆畫樹身右

真遠

向右樹

一筆起

山

起

深小杉十九步

荒岊階

一筆遠去精上

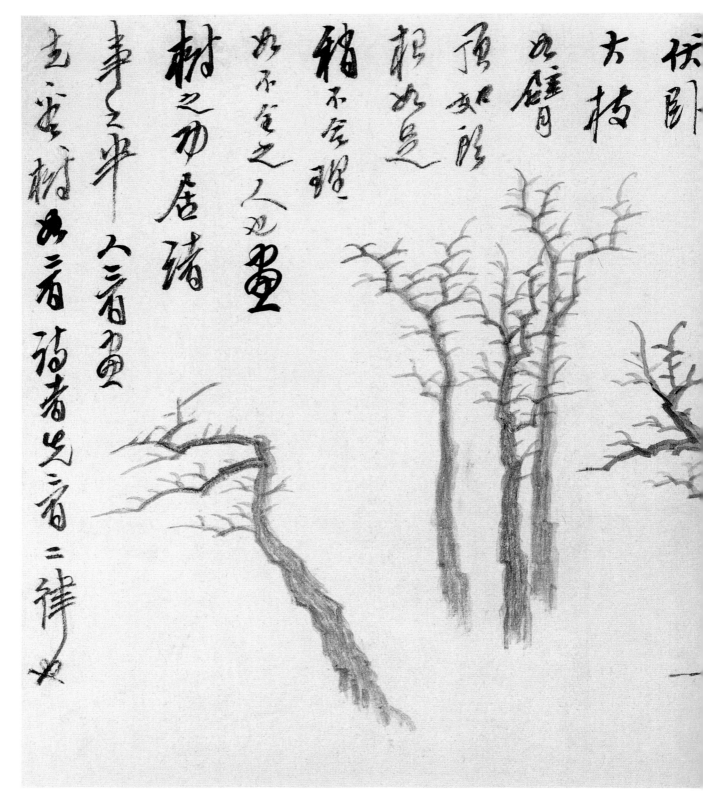

《山水课徒画稿册》二十开之三 | 25.2cm×36cm

题跋释文：

之三　画一树要像一树，树画合看亦是一丛。分而观之，其中有不像树者，由于画理不明也。山
无一定之款式。画树如人，有直立，有偏倚，有俯仰，伏卧。大枝如臂，顶如头，根如足，稍不
合理，如不全之人也。画树之功居诸事之半。人看画先看树，如看诗者先看二律也。

畫一樹亦像一樹之畫全看一叢盛

不兩觀之其中且不像樹者由於畫理

而好如山水一定之款式畫樹如入昌直

立呂偏倚

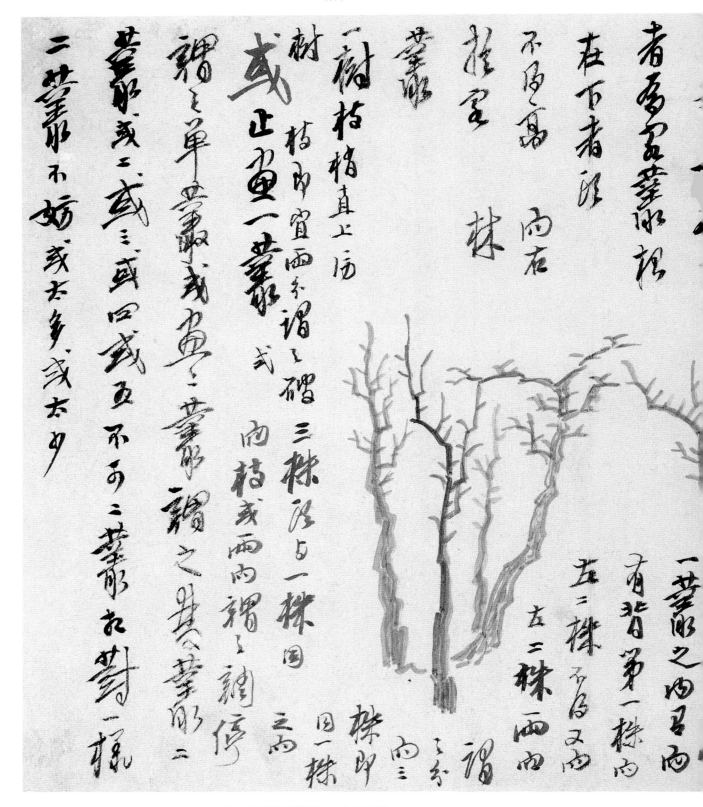

《山水课徒画稿册》二十开之四 ┃ 25.2cm×36cm

题跋释文：

之四　一丛之内有主有宾，先画一株为主，二株以后俱为客矣。向左树必要另一树向前，右亦仿此。根在下者为主丛，根在上者为客丛。根在下者头不得高于客丛。一树枝梢直上，旁树枝即宜两分，谓之破式。或止画一丛，谓之单丛，或画二丛，谓之双丛。二丛或二或三或四或五，不可二丛相对一样。二丛不妨或太多，或太少。

向左树以左为前，右为后，向右反是。主树不得太小，亦不可太大，大大小小方妙。不要相同，一丛之内有向背。第一株向左，二株不得又向左。二株两向谓之分向。三株即同一株之向。三株头与一株同向，枝或两向，谓之调停。

一叢之內看主看賓先畫一株而主二株

以循俱用密者

兩去樹

如高另

一樹兩

兩去

一樹

兩去樹以左而前去而後主樹

兩去樹以左而前去而後主樹

兩去匝是

不甚

前去
而左
甚大

太小之

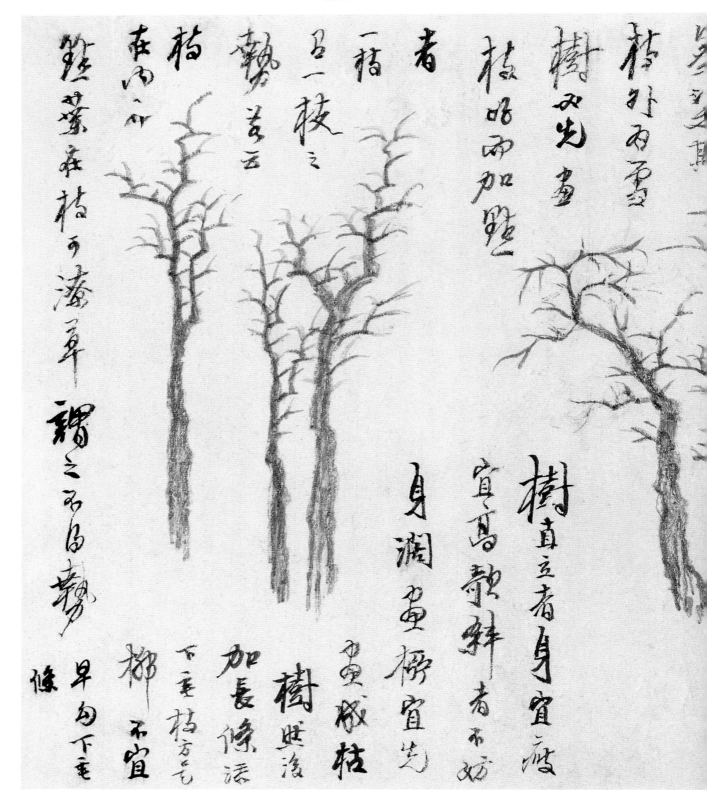

《山水课徒画稿册》二十开之五 ｜ 25.2cm×36cm

题跋释文：

之五　春林。枝枯脆者为寒林，枝柔弱而润泽者为春林。稍着点者为新绿。新绿一
色点分各样。点者为疏林，枝上留墨染其枝外。为雪树必先画枝，口而加点者。一
枝有一枝之势，若云枝在内口。点叶在枝，可潦草，谓之不得势。树身不宜太直，
直则板，不宜太曲，太曲。树直立者，身宜瘦宜高。欹斜者不妨身阔。画柳宜先画
成枯树，然后加长条，添下垂枝，方是柳。不宜早勾下垂条。

春林　枝枯脆者多寒林　枝柔弱而潤澤

青而春林稍青春艷者多新綠

色艷不若

樣雖雙者

多跡林

枝上留

村身

直則

不宜太

枝不宜

枝上留

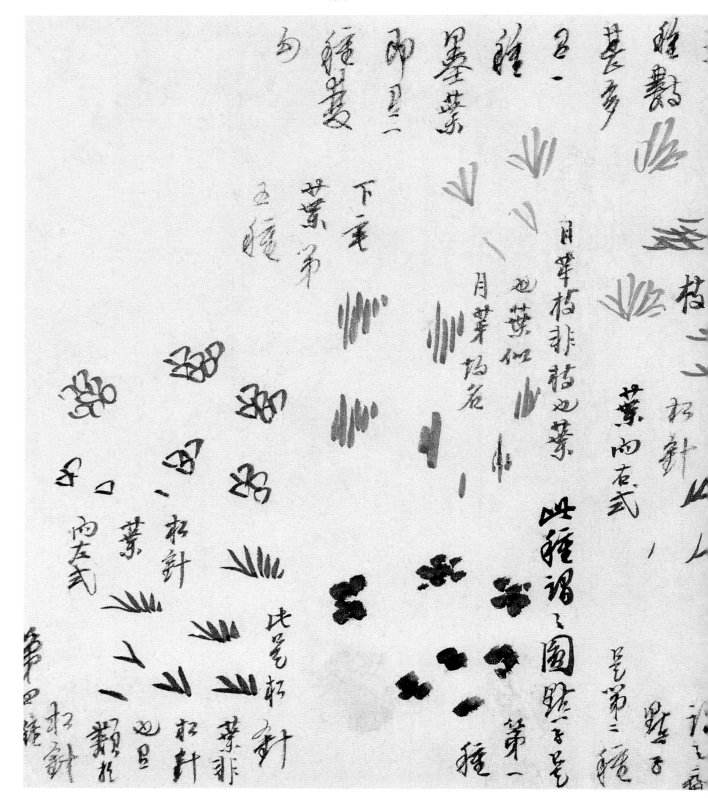

《山水课徒画稿册》二十开之六｜25.2cm×36cm

题跋释文：

之六　叶种数甚多，可用者止四五种，余俱外道也。然作奇画又不得不变。凡
双勾（钩）皆谓之秋叶，种数甚多。有一种墨叶，即有一种双勾（钩）。

葉稀疏甚多の圓者止四五種皆俱列道

地鈒作　奇盈累る不圓

不變

氏等

三種

凡畫句

皆習之

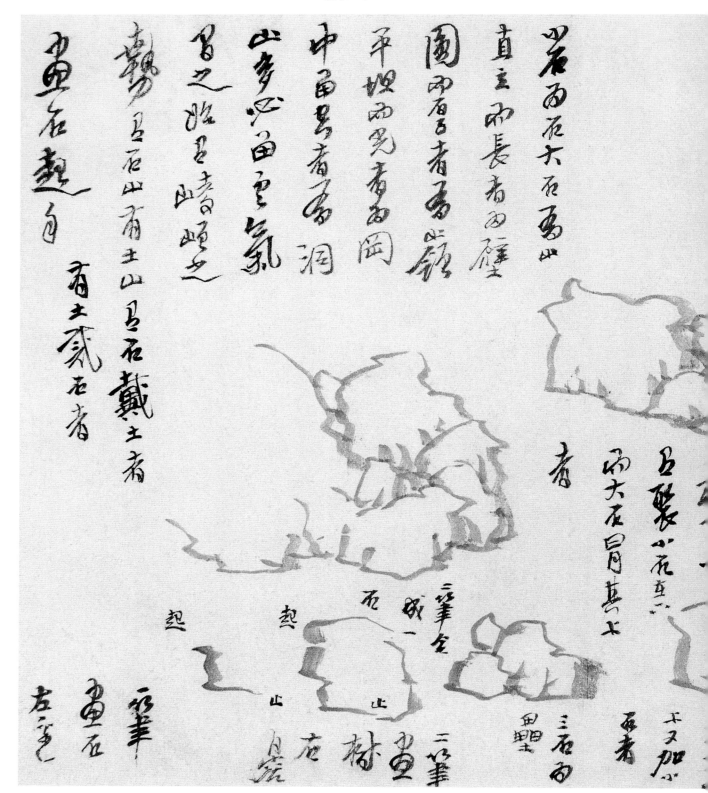

《山水课徒画稿册》二十开之七 | 25.2cm×36cm

题跋释文：

之七　画石起手。山外匡（框）为轮郭（廓），内纹为分筋。皴下不皴上，下苔草所积，阴
也。上日月所照，阳也。阳白而阴黑。石有直立者，有横卧，方不可太方，圆不可太圆。石
要大小相间，亦有聚小石在下，而大石冒其上者，亦有大石在上，而上又加小石者。

小石为石，大石为山。直立而长者为壁，圆而厚者为岭，平坦而光者为冈，中留空者为
洞。山多必留云气，间之始有峻嶒之势。有石山，有土山。有石戴土者，有土戴石者。

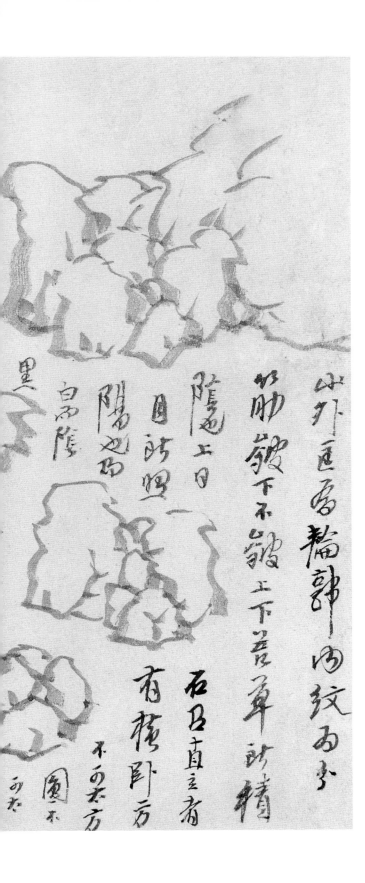

山外遠看輪郭内紋亦多

似肋皴下不皴上下若單皴精

隨边上日

目防煙

陽边凹

白出隐

黑

石石直立者

有稜卧方

不可太方

圓不

而右

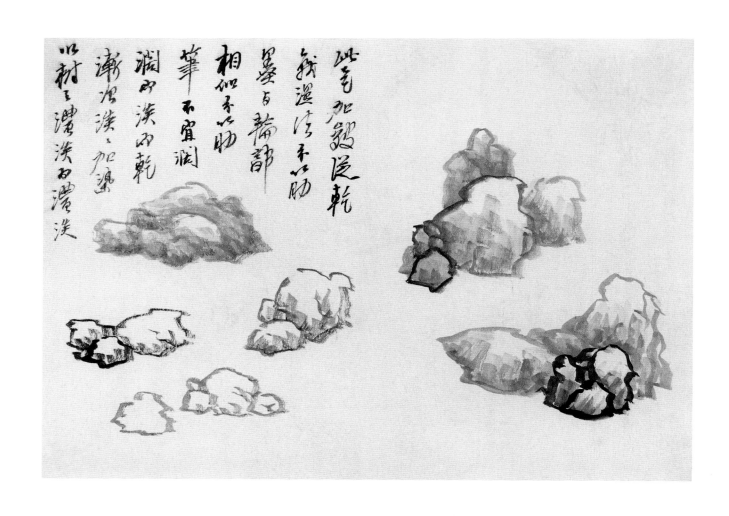

《山水课徒画稿册》二十开之八 | 25.2cm×36cm

题跋释文：

之八　此是加皴从干就湿法。分筋墨与轮廓（廓）相似，分筋
笔不宜阔，阔而淡而干。渐次淡淡加染，以树之浓淡为浓淡。

此毫如鵝毛易乾
餘濕清不必肠
墨色不輪鮮
相似乎水肠
筆不宜淵
淵而溪而乾
漸宜溪溪加築
以树之瀉溪台瀉溪

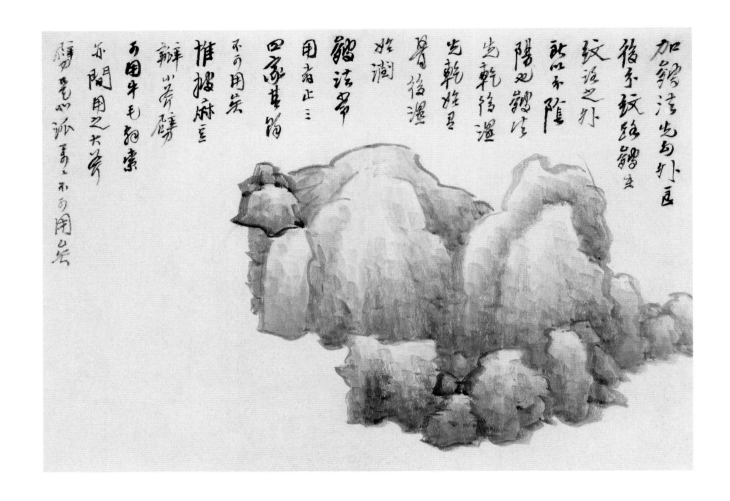

《山水课徒画稿册》二十开之九 | 25.2cm×36cm

题跋释文：

之九　加皴法，先勾外匡（框），后分纹路；皴在纹路之外，所以分阴阳也。皴法先
干后湿，先干始有骨，后湿始润。皴法常用者止三四家，其余不可用矣。惟披麻、豆
瓣、小斧劈可用。牛毛、解索亦间用之。大斧劈是北派，万万不可用矣。

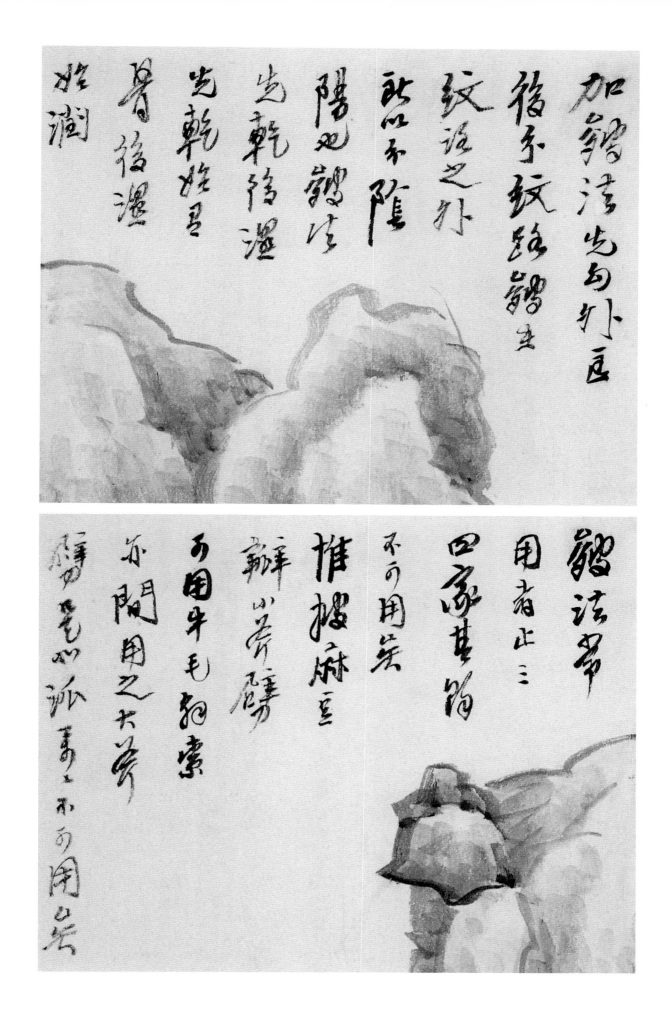

加礬法先勾外边
復于皴路礬住
皴路之外
皴处不陰
陰处礬住
出乾礬湿
出乾礬昌
骨格湿
姓潤

皴法岩
用者止三
四家甚陷
不可用矣
惟搜麻豆
瓣山岸陰
可用牛毛蜘索
亦閒用之大岩
蟹毛如孤事上不可用矣

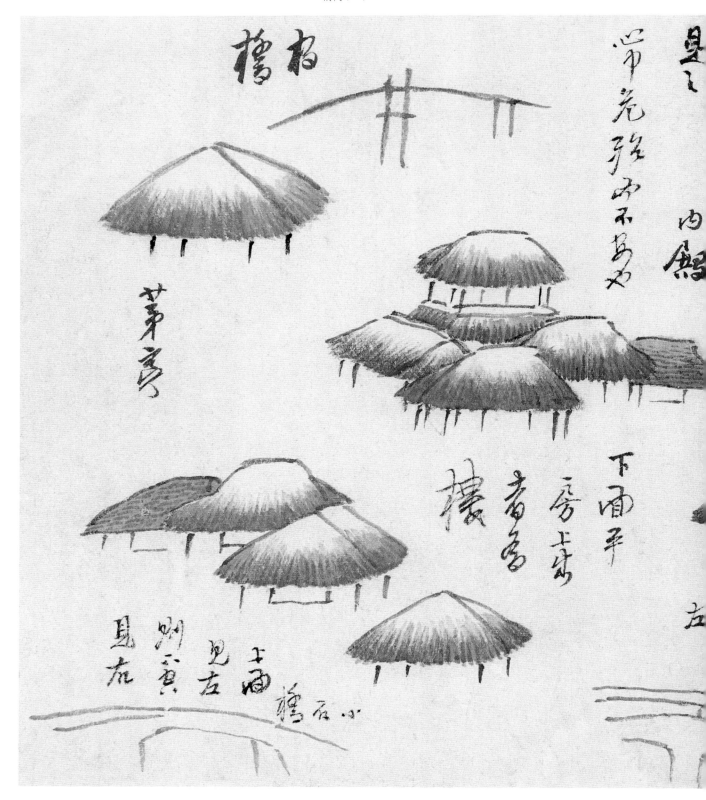

《山水课徒画稿册》二十开之十 | 25.2cm×36cm

题跋释文：

之十　画房子要明正仄向左向右之势。虽极写意，也须端正，

不然令人见之，心中危殆而不安也。

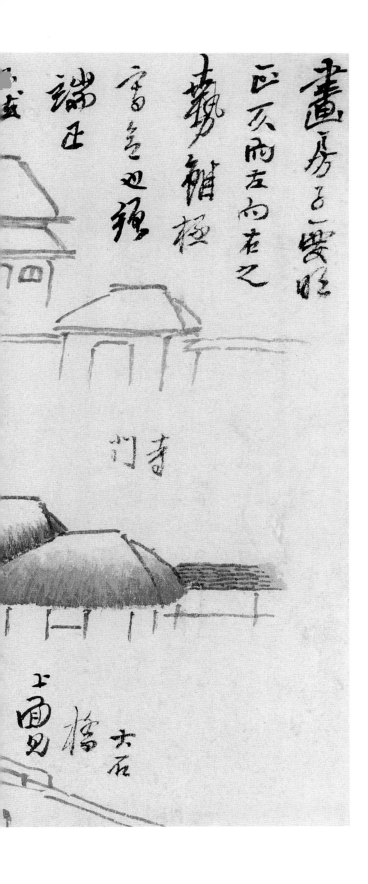

畫房子一要明

正反兩面向左向右之

勢鋪極

窗壁迎接

端正

寺門

橋　大石

畫

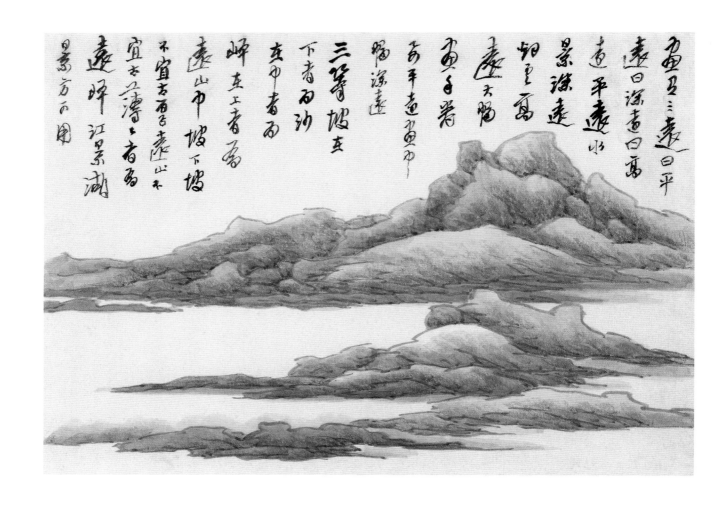

《山水课徒画稿册》二十开之十一 | 25.2cm×36cm

题跋释文：

之十一　画有三远，曰平远，曰深远，曰高远。平远，水景深，远烟云。高远，大幅画，手卷要
平远，画中幅深远。三等坡，在下者为沙，在中者为岸，在上者为远山。中坡、下坡不宜太厚，
远山不宜太薄。薄者为远岸，江景湖景方可用。

畫有三遠日平
遠日深遠日高
遠平遠水
景深遠
知重高
遠天闊
盡千巖
高平遠重山中
陷深遠

三峯坡去
下者而沙
左中者而
岬去上者而
遠山中坡下塢
不宜古而去遠山不
宜古又薄之者而
遠峯江邊景湖
日景方而閣

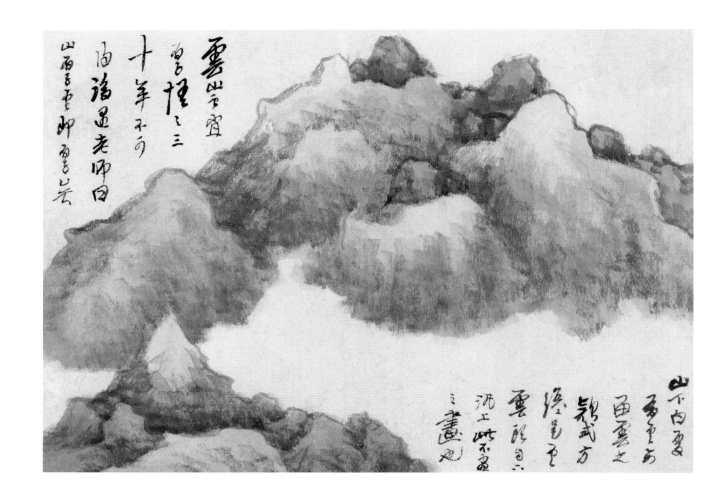

《山水课徒画稿册》二十开之十二 ｜ 25.2cm×36cm

题跋释文：

之十二　云山云宜厚。悟之三十年不可得，后遇老师，曰山厚云即厚矣。山下
白要有云。每留云之款式，方才是云。云头自下泛上，此不画之画也。

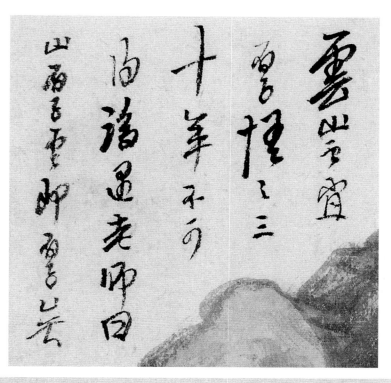

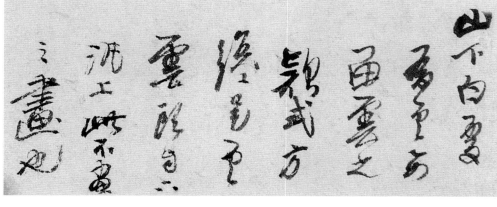

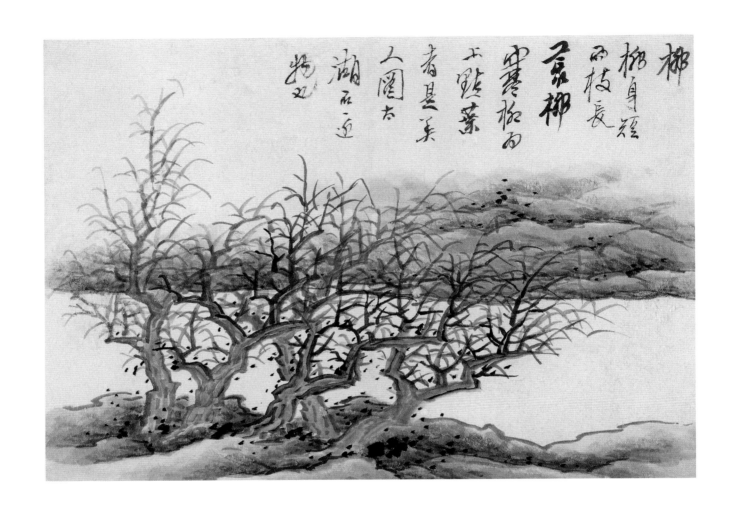

《山水课徒画稿册》二十开之十四 ｜ 25.2cm×36cm

题跋释文：

之十四　柳。柳身短而枝长。荒柳寒柳为上点叶者，是美人图太湖石边物也。

柳

柳身短

两枝长

寒柳

寒柳而

上點葉

者甚美

入画右

湖而近

物处

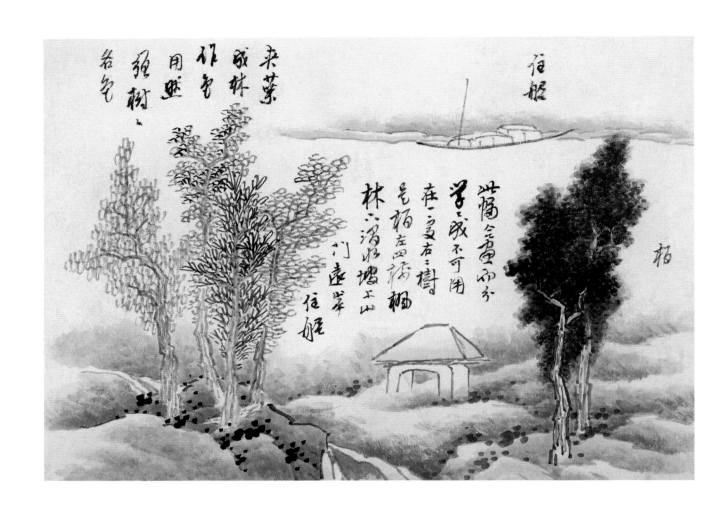

《山水课徒画稿册》二十开之十六 | 25.2cm×36cm

题跋释文：

之十六　夹叶成林作色用，然须树树各色。此幅合画而分学，学成不可用在一

处。右二树是柏，左四树枫，林下涧水，坡上山门，远岸住船。

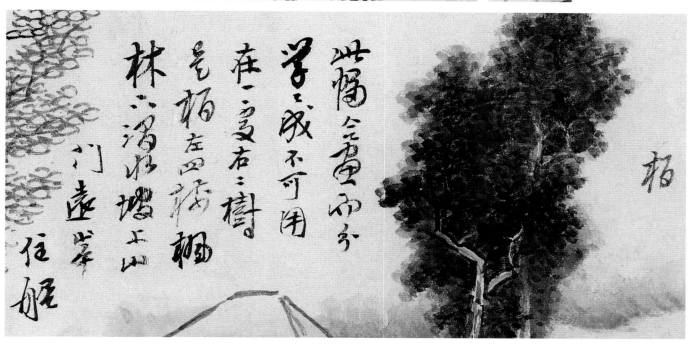

柏脂

来葉
成林
作色
用墨
强树、
名色

此幅含童而分
学画成不可用
在一变右二樹
毛柏左四横稠
林六溜水塔上山
门远峯
任頤

柏

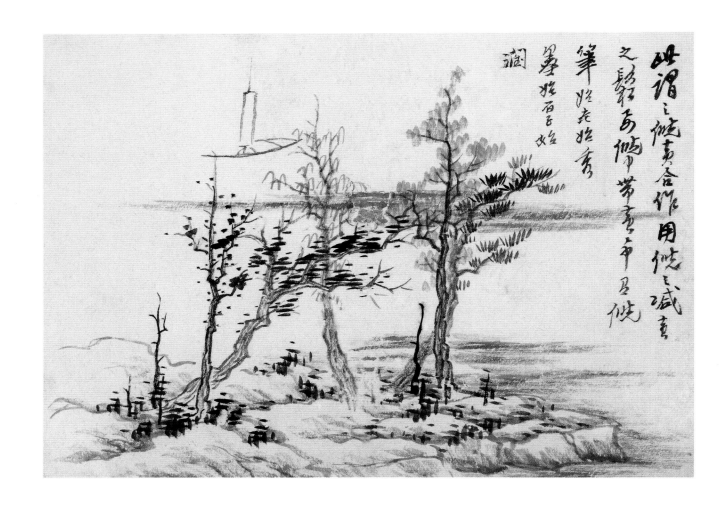

《山水课徒画稿册》二十开之十七 | 25.2cm×36cm

题跋释文：

之十七　此谓之倪黄合作，用倪之减，黄之松，要倪中带黄，

黄中有倪，笔始老始秀，墨始厚始润。

此謂之傭畫合作用傭筆藏畫

之緊要肯綮者辛亥冬日傭

筆肥老糊秀

墨糊百名姓

潤

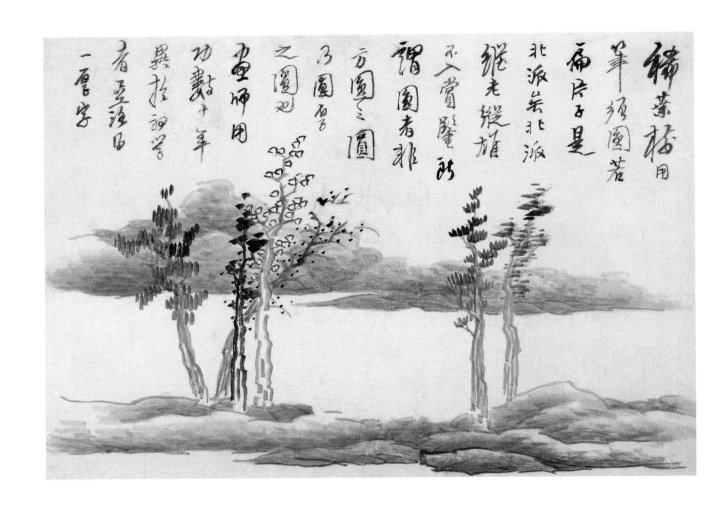

稀叶树用
羊须圆若
扁片子是
北派岂北派
纵老纵雄
不入赏鉴所
谓圆者非
方圆之圆
乃圆厚
之圆也
画师用
功数十年
异于初学
者只落得
一厚字

《山水课徒画稿册》二十开之十八 | 25.2cm×36cm

题跋释文：

之十八　稀叶树用笔须圆，若扁片子是北派矣。北派纵老纵雄，不入赏鉴。所谓圆
者，非方圆之圆，乃圆厚之圆也。画师用功数十年，异于初学者，只落得一厚字。

稿葉梅用
筆頗圓着
痛片子是
之圓也
乃圓唇

縱老縱雄
北派去北派
畫師用
功勤十年
異於初學

不入嘗隆所
謂圓者雅
者立法日
一層字

方圓之之圓

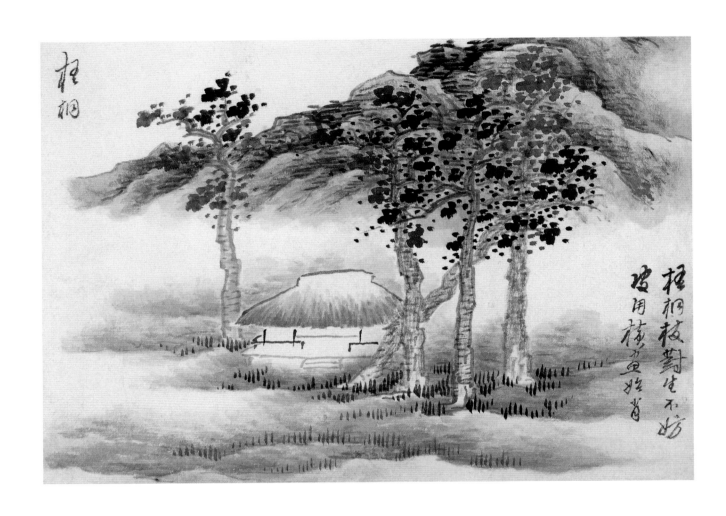

《山水课徒画稿册》二十开之十九 | 25.2cm×36cm

题跋释文：

之十九　梧桐。梧桐枝对生，不妨皮用横画始肖。

梧桐

梧桐枝對生不妨
碧用横畫壁當首

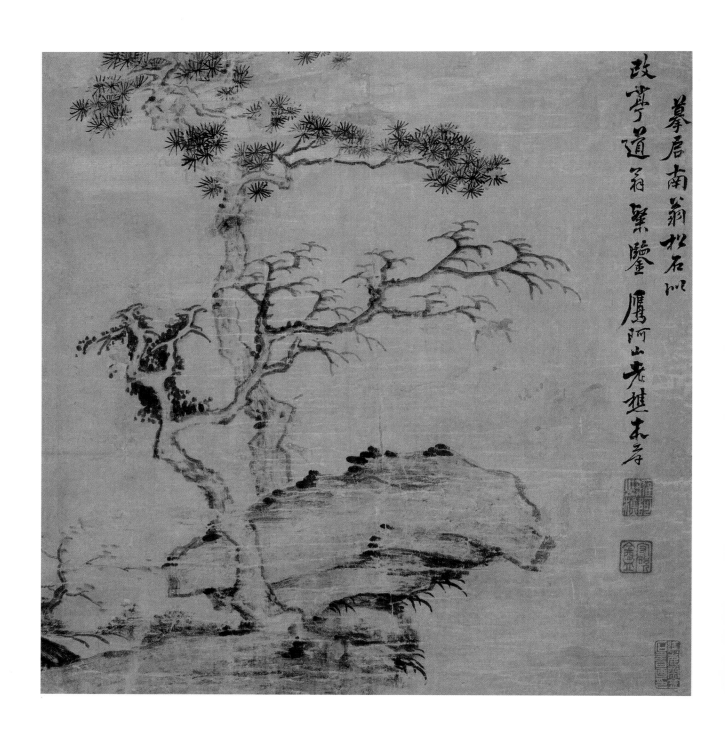

松石图 | 46cm×45cm

题跋释文：

摹启南翁松石，似改亭道翁槊鉴，鹰阿山老樵本孝。

摹居南嶽松石以

政黃可道羞鼻鑒

鷹阿山光超末三亭

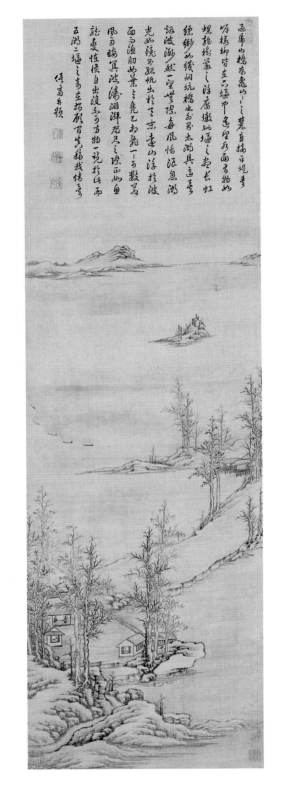

太湖烟波图 | 159.6cm × 47.4cm

题跋释文：

过虎山桥为龟山，龟山之麓直接平堤，夹岸榆柳，皆在下堰中。遥望水面，有物如螺，杂树蒙之，浮庙墩也。堰之尽，长虹缥缈如线，铜坑桥也。外则太湖具区，其烟波渺然，一望无际。每风恬浪息，湖光如镜，则孤帆出于天末，远山浮于波面，而渔舠如叶，与凫乙相乱，一一可数。若风雨晦冥，波涛澎湃，咫尺之际，正如鱼龙变怪，倏忽出没，不可方物。一览于此，而五湖二堰之奇在指顾间，真移我情矣。俟斋并题。

迴廊山橋為龜山……之甚直搘平堤嗇

峙橋柳皆左石堤中為望……面有物如

螺堆聳之浮層墩如堤之青長虹

縹緲如鐵洞坑橋也外多太湖具區盡為

恬波溯然一望無際每風恬浪息湖

光如鏡多孤帆出於之未遠山浮於波

面乃漁舸如一葉與鳧乙相雜之可數焉

風司瞬真波濤洶湧驟至際画如魚

龍變性候自出沒弘可方物一覽於氏而

五湖三塢之壽左拊石百里稠我情焉

侯高并題

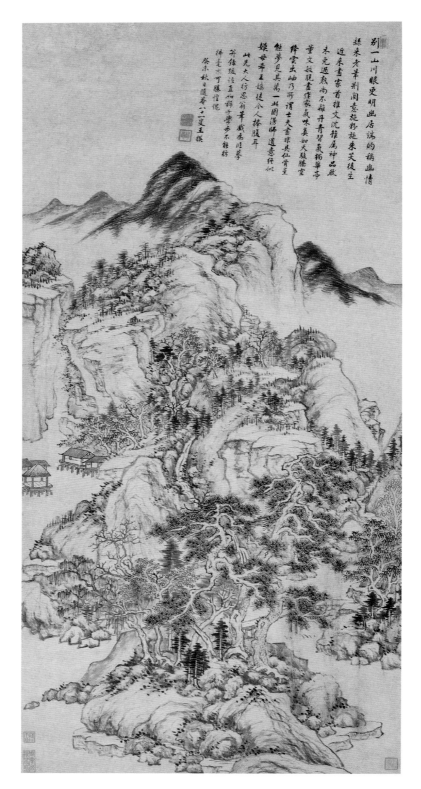

山川幽居图｜113cm×54.7cm

题跋释文：

别一山川眼更明，幽居端的称幽情。飚来老笔荆关意，施粉施朱笑后生。近来画家首推文沈，虽属神品，然未免过熟，尚不离丹青习气。独华亭董文敏脱尽作家气味，真如天骏腾空，绛云出岫，乃所谓士夫画，非具仙骨岂能梦见其万一。此图漫师遗意，终似嫫母希王嫱，徒令人捧腹耳。此先大人仿思翁笔，戏为临摹并录跋语，直如稚子学步，不能仿佛毫末，可胜惶愧。癸未秋日，随菴八十一叟王撰。

別一山川眼更明幽居端的稱幽情

蹲來老筆荊關意施粉施朱笑後生

近來畫家首推文沈雅屬神品既

未免過熟尚不離丹青習氣獨華亭

董文敏脫盡作家氣味真如天駿騰空

絳雲出岫乃所謂士夫畫非具仙骨豈

能夢見其萬一此圖瀁師遺意絕似

媄母希王嬌徒令人捧腹耳

此先大人彷思翁筆戲為臨摹

并錄題語直如稗子學步不能彷

彿毫末可勝惶恧

癸未秋日隨菴八十一叟王撰

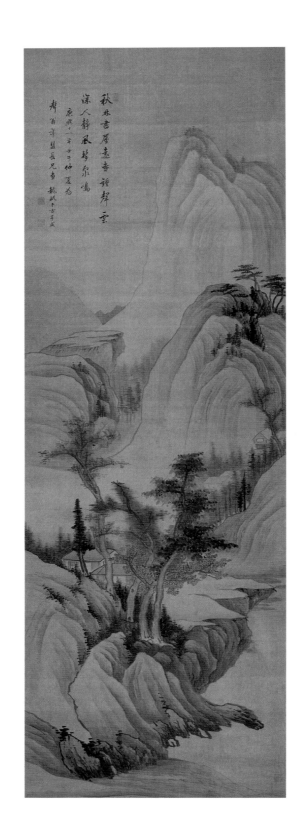

秋林书屋图 ｜ 196cm×65cm

题跋释文：

秋林书屋，远寺钟声，云深人静，风击泉鸣。康熙十一年壬子仲
夏，为声翁年盟长兄画，龙眠弟方亨咸。

秋林書屋遠寺鍾聲
雲

深入靜風聲亂鳴

康熙十一年壬子仲夏為

靜翁年盟長兄畫　龍眠中方序咸

图书在版编目（CIP）数据

荣宝斋珍藏绘画题跋·清代·一/荣宝斋出版社编．
—北京：荣宝斋出版社，2018.10
ISBN 978-7-5003-2099-9

Ⅰ.①荣… Ⅱ.①荣… Ⅲ.①书画艺术－题跋－汇编－中国－清代 Ⅳ.①J292.1

中国版本图书馆CIP数据核字(2018)第151494号

策　　划：唐　辉
责任编辑：黄　群
装帧设计：安鸿艳
责任校对：王桂荷
责任印制：孙　行　毕景滨　王丽清

RONGBAOZHAI ZHENCANG HUIHUA TIBA · QINGDAI YI
荣宝斋珍藏绘画题跋 · 清代（一）

编辑出版发行　荣寳斎出版社
地　　　址：北京市西城区琉璃厂西街19号
邮 政 编 码：100052
制　　　版：北京兴裕时尚印刷有限公司
印　　　刷：鑫艺佳利（天津）印刷有限公司

开本：889毫米×1194毫米　1/16
印张：5.5
版次：2018年10月第1版
印次：2018年10月第1次印刷
印数：0001-3000
定价：60.00元